U0093628

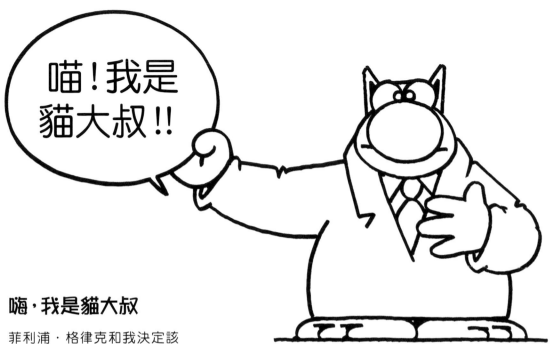

喵！我是
貓大叔！！

癲又毫無邏輯可言的推論、默劇般的滑稽笑話，來表達自己對於時間、空間、人類及宇宙的種種看法；以及享受在冷嘲熱諷的文字與圖畫間，狠狠打臉他人的樂趣。

更多的關於我

我可能貿然說了太多了。但你還不認識我，對吧？這也是為什麼我要在你開始看這本漫畫前先寫下這些。我出生於1983年，一開始出現在比利時最權威的法文晚報 *Le Soir* 上，然後我很快地變成了晚報吉祥物。從那時開始，我在報上露臉超過12000次，也透過報業聯盟，在法文日報及雜誌上嶄露頭角。在30歲生日時，優雅地從 *Le Soir* 退休，但並不是從此消失於公眾面前。喔，當然不是的，俺都要進軍世界了！

嗨，我是貓大叔

菲利浦‧格律克和我決定該是時候邁向全世界了。這可以讓更多人受益於我的智慧（並大幅增加銷售量）。我一直是說著一口道地的法文，但為了達到我的目標，我得學會英文，甚至是中文！這需要很多努力及犧牲，但當然我以創紀錄的速度及時間完成了使命（我可能胖但非常聰明）。

我的父母二三事

對於不總是討喜的稱號——「比利時大人物」，我可是當之無愧（這個稱號最開始是在維多利亞女王某次出訪她的利奧波德舅舅時，所賜與給我的）。

一般認為我的父親是格律克先生，而我的母親則是比利時式的超現實主義、荒謬劇場以及1970年代的法式諷刺漫畫。一般也認為（同樣源自維多利亞女王），除了不擅寫作，我喜歡口無遮攔，用荒唐的雙關語、瘋

在法語區聲名遠播

1986年開始，格律克先生將關於我的漫畫及胡言亂語集結成冊，而我也在法語地區愈來愈有名氣。時至今日，歐洲最大的漫畫出版商卡斯特曼雜誌已經發行了18本關於我的著作，也累積了超過千萬本的銷售量（我必須說，可能聽起來有點跩，但事實就是事實，我已經是比利時及法國家喻戶曉的人物了！就是這樣！）

外展

這個字是我在英文課上學到的。關於，我的「外展」……貓大叔周邊商品已經開始瘋傳（明信片、巧克力包裝、童裝、毛茸娃娃玩具、公仔、馬克杯、iPhone手機殼……），也有我的巨幅畫像展覽（為了慶祝我的20

歲生日），這是格律克先生在法國美術學院所策劃的傑出展覽《貓大叔—愛出風頭的展覽者》（這標題下的好），之後這個展覽巡演至布魯塞爾、波爾多及雷恩等各城市，共吸引了超過35萬人次觀賞，愛貓得永生。2011年時，我在法國電視二台演出

「與貓大叔的一分鐘」，這短篇動畫就在每個傍晚主要新聞播放前的黃金時段播送，累積了上百萬的收視群。而現在，這些都要繼續外展了。

請開始享用

但也該夠了，已經夠了。

你已經了解我的背景故事，現在請翻過這一頁，然後好好享受這些漫畫（我的英文老師說這些都是很棒的貓科雙關語，不管是要表達哪種意思）。這是貓大叔的第一場冒險，前進全世界！

開始享用吧！

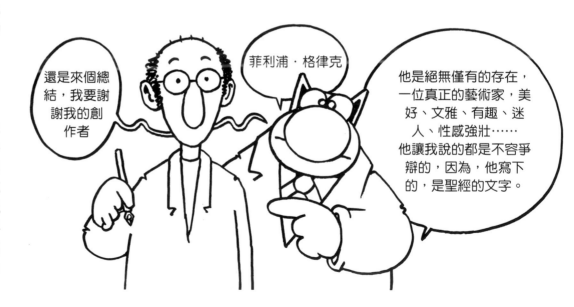

還是來個總結，我要謝謝我的創作者

菲利浦・格律克

他是絕無僅有的存在，一位真正的藝術家，美好、文雅、有趣、迷人、性感強壯……他讓我說的都是不容爭辯的，因為，他寫下的，是聖經的文字。

喵！俺是貓大叔啦！！

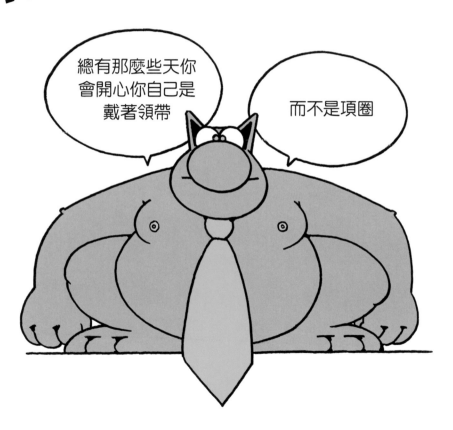

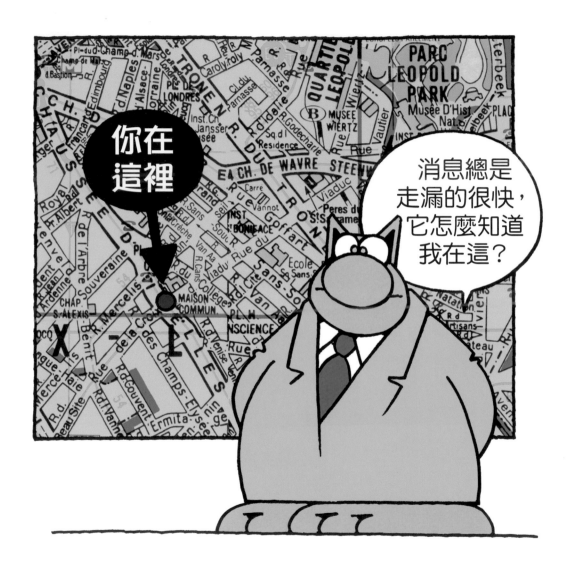

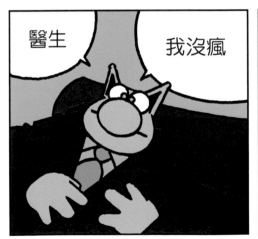

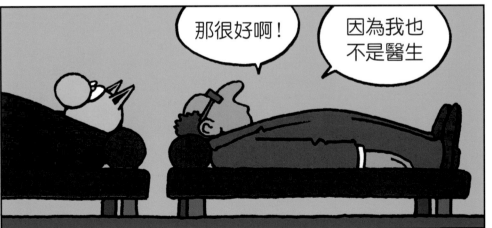

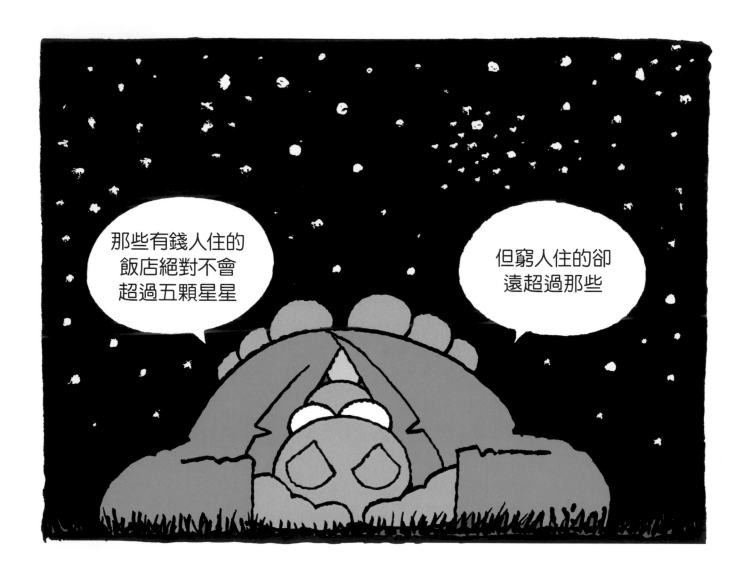

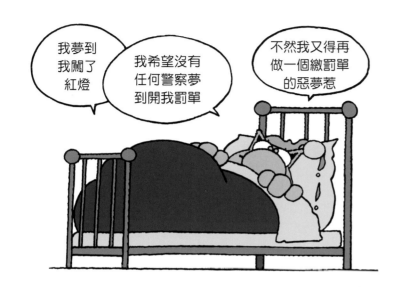

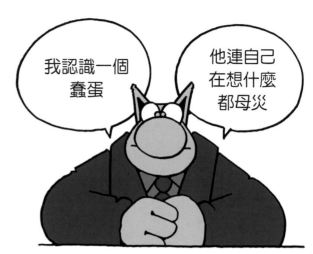

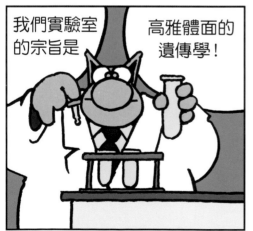

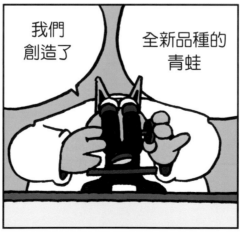

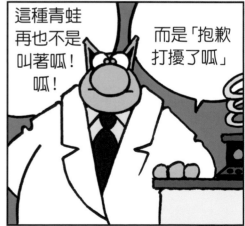

9

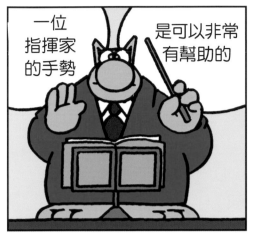

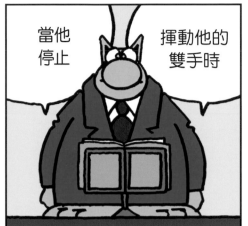

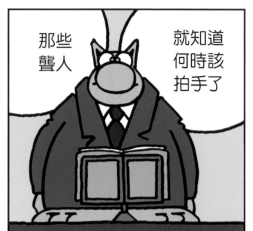

11

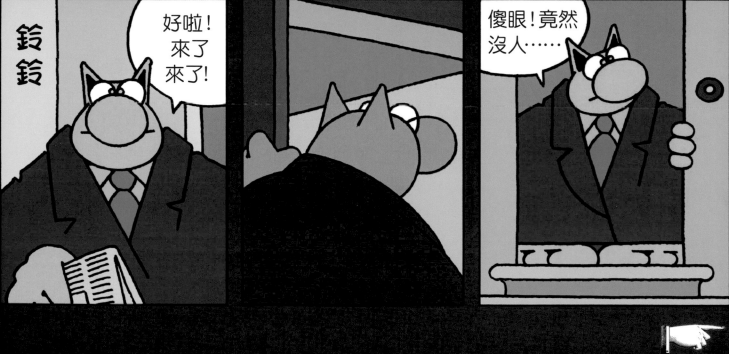

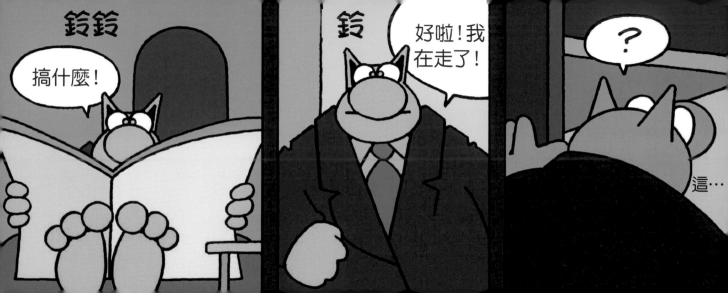

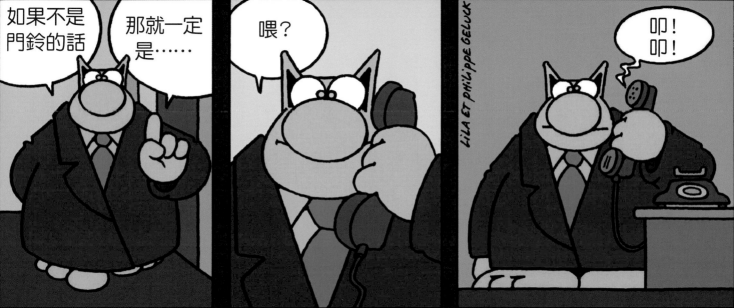

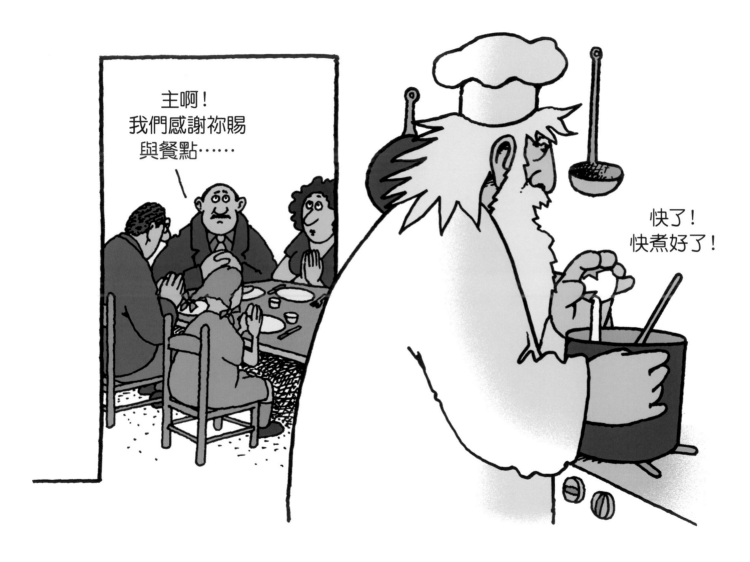

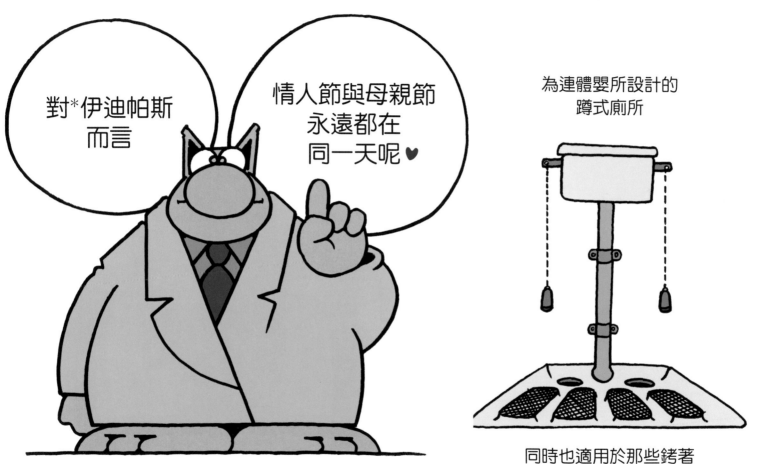

為連體嬰所設計的
蹲式廁所

同時也適用於那些銬著
犯人的警察北北

*伊迪帕斯是希臘神話中底比斯的國王，弒父娶母。

*波卡罩袍是阿拉伯國家及某些伊斯蘭國家中女
性的傳統服飾。罩袍將女性從頭到腳包裹住

自殺……

是試著要在你自己的時間表上標上死亡

想想我們

不要酒駕！

當心動物！

不要超速！

我倆愛你！

繫上安全帶

有一句塞爾維亞的諺語

是這樣說的：

「我們的過去是黑暗的，

我們的現在是無法忍受的。

幸運的是，

我們沒有未來♥」

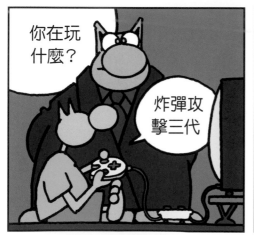

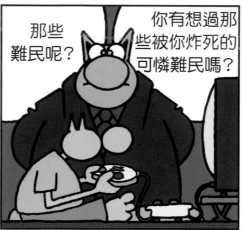

英法海底隧道獲得了空前的成功

因此墨西哥老想著要挖條隧道避開美國

然後直達加拿大

*威廉·泰爾打高爾夫

*威廉·泰爾是瑞士傳說中的英雄，身處暴政，曾被迫需射擊兒子頭上的蘋果。

21

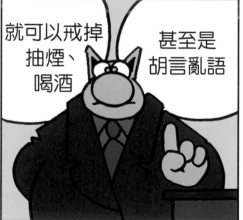

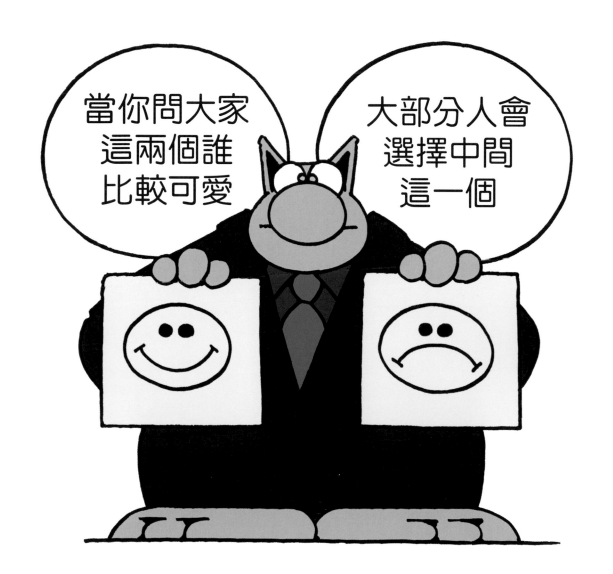

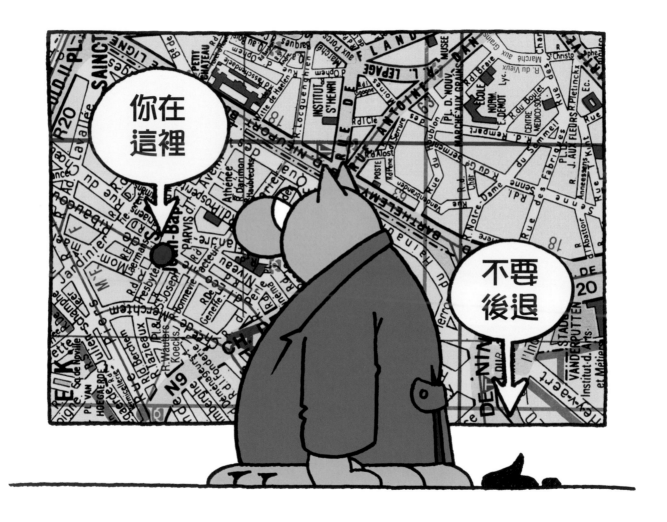

車諾比的
萬聖節

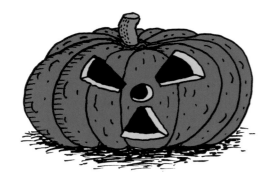

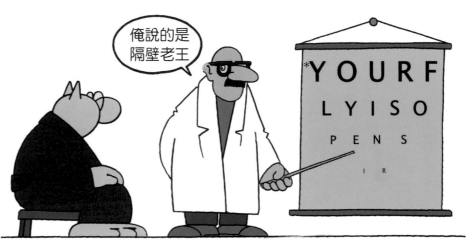

俺說的是
隔壁老王

*YOURF
LYISO
PENS
I R

*Your fly is open sir. 先生您拉鍊沒拉啦！

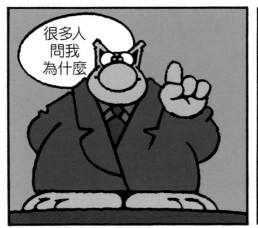

很多人
問我
為什麼

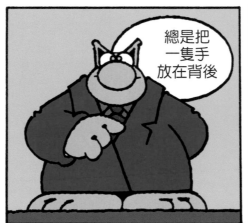

總是把
一隻手
放在背後

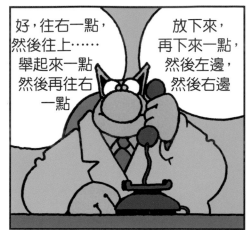

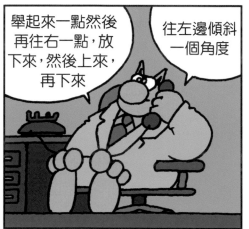

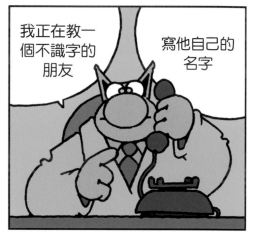

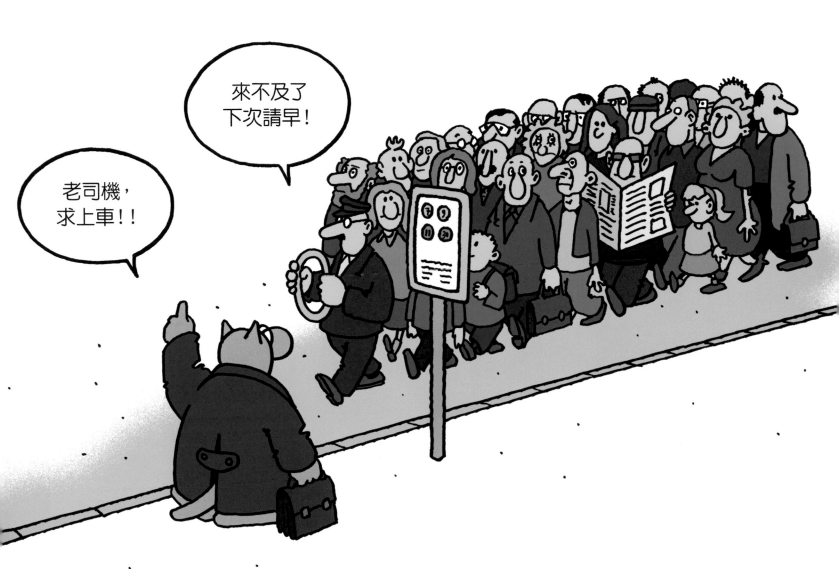

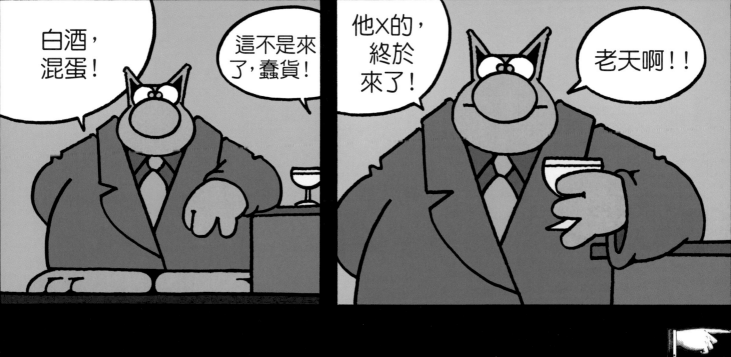

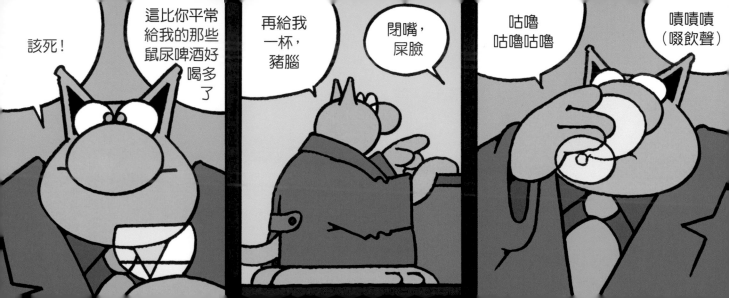

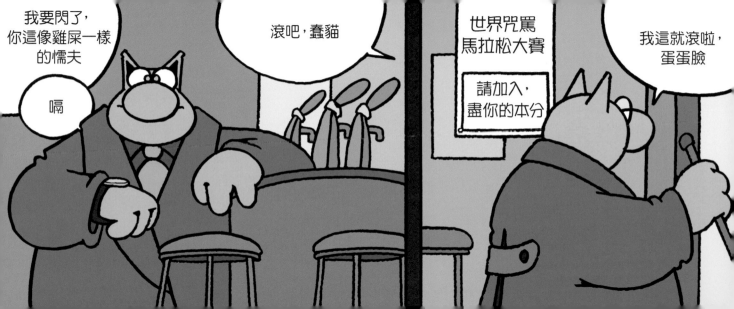

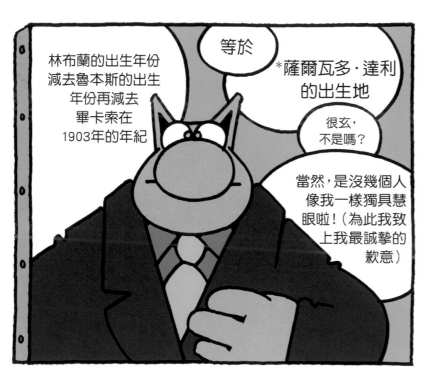

等於

林布蘭的出生年份減去魯本斯的出生年份再減去畢卡索在1903年的年紀

*薩爾瓦多·達利的出生地

很玄，不是嗎？

當然，是沒幾個人像我一樣獨具慧眼啦！（為此我致上我最誠摯的歉意）

*林布蘭（1606-1669）荷蘭畫家
 魯本斯（1577-1640）比利時畫家
 畢卡索（1881-1973）西班牙畫家
 達利（1904-1989）出生於西班牙得菲格雷斯（Figueres），音近數
 字（figure），知名畫家及藝術家。

濕婆（印度教三大主神之一）可以在不放開把手的狀況下做出手勢信號

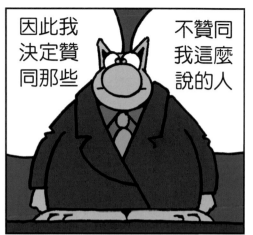

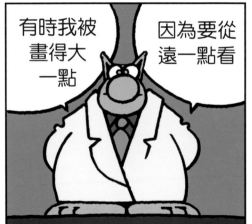

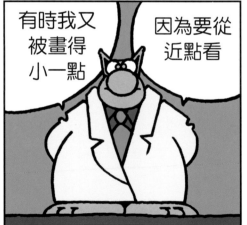

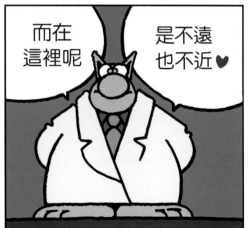

IKEA宜家家居設計師

當他們想到
在閱讀新的組裝說明時，客戶的表情

我們應該告訴白痴們
————————實情嗎？

馬鈴薯的人生（第一部）

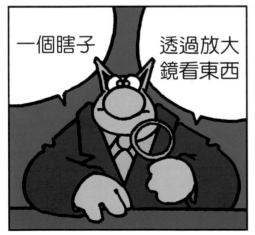

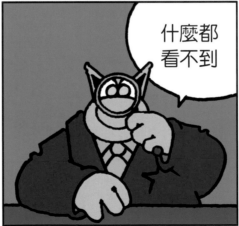

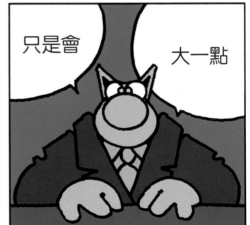

很怪但是很真實！
雙腳相連的連體嬰！

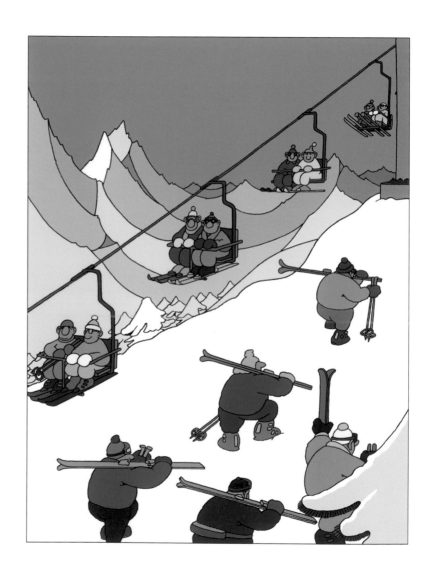

*法國知名餐廳

聚焦雙語玩笑#37

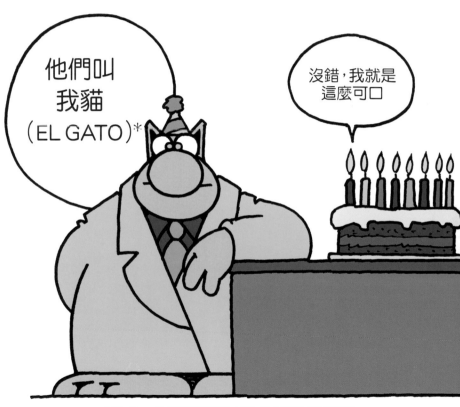

*El Gato為西班牙的貓，亦為知名甜點餐廳店名

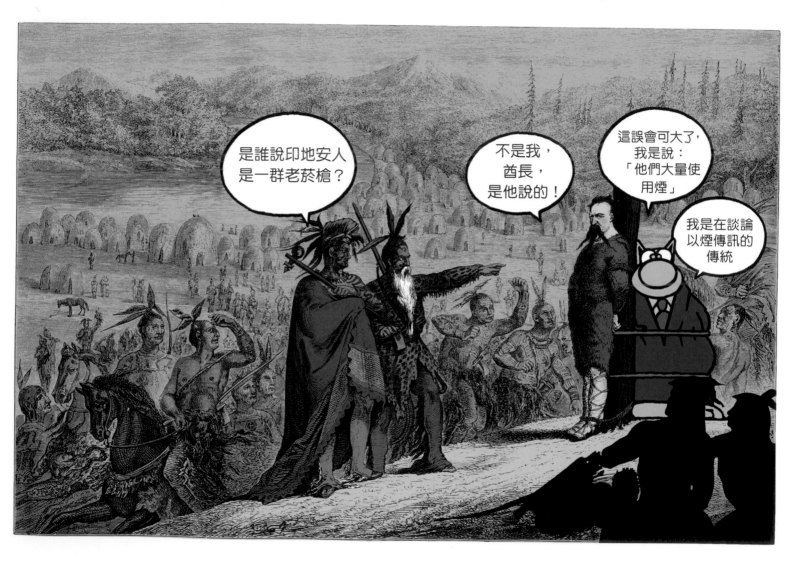

44

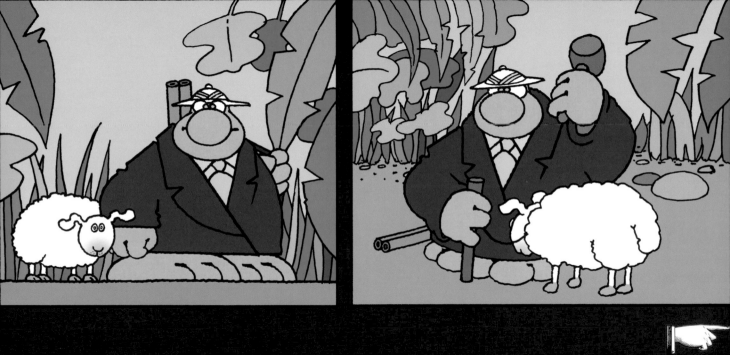

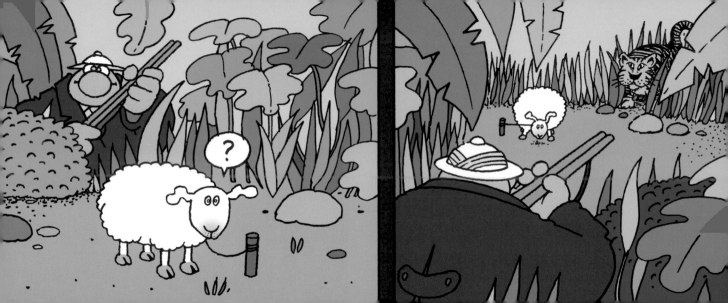

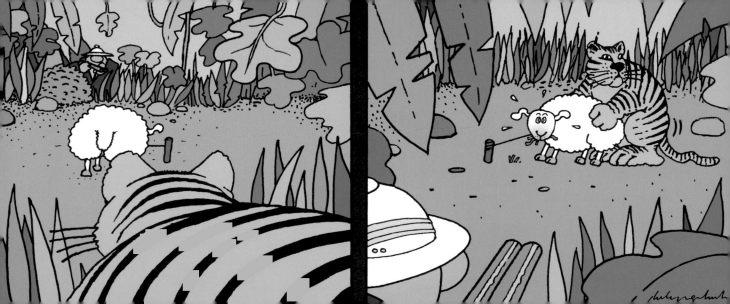

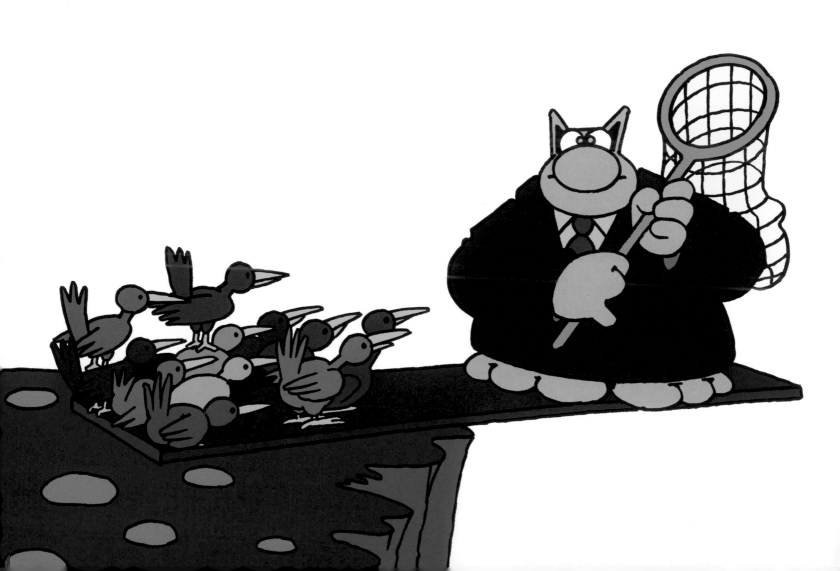

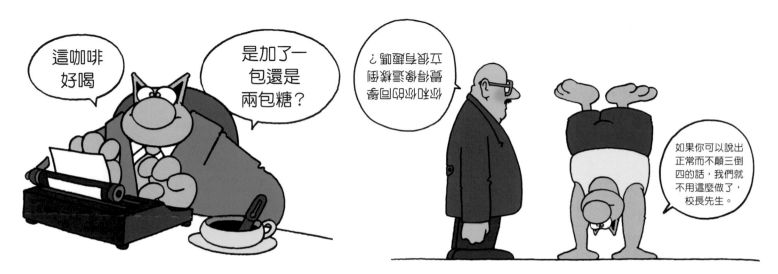

這咖啡好喝

是加了一包還是兩包糖？

你把你的回答顛倒過來看這樣有意義嗎？

如果你可以說出正常而不顛三倒四的話，我們就不用這麼做了，校長先生。

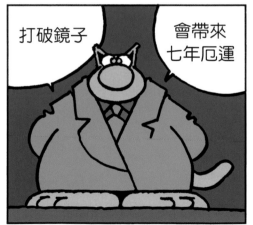

打破鏡子

會帶來七年厄運

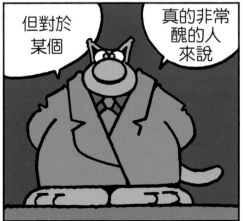

但對於某個

真的非常醜的人來說

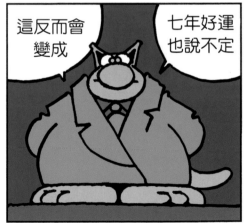

這反而會變成

七年好運也說不定

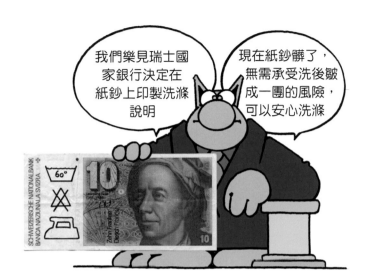

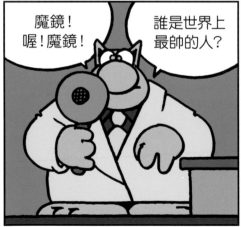

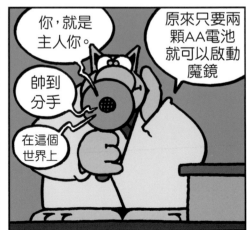

吸引你的顧客！

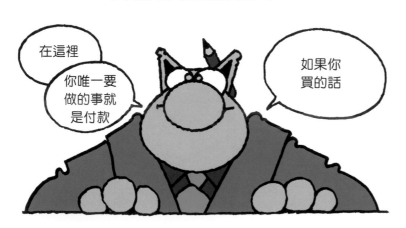

在這裡

你唯一要做的事就是付款

如果你買的話

蛋蛋鐘

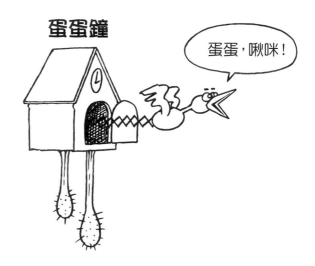

蛋蛋，啾咪！

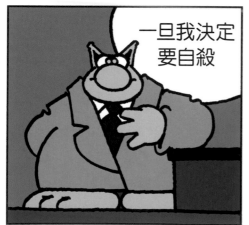

一旦我決定要自殺

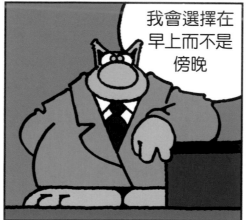

我會選擇在早上而不是傍晚

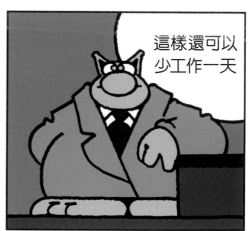

這樣還可以少工作一天

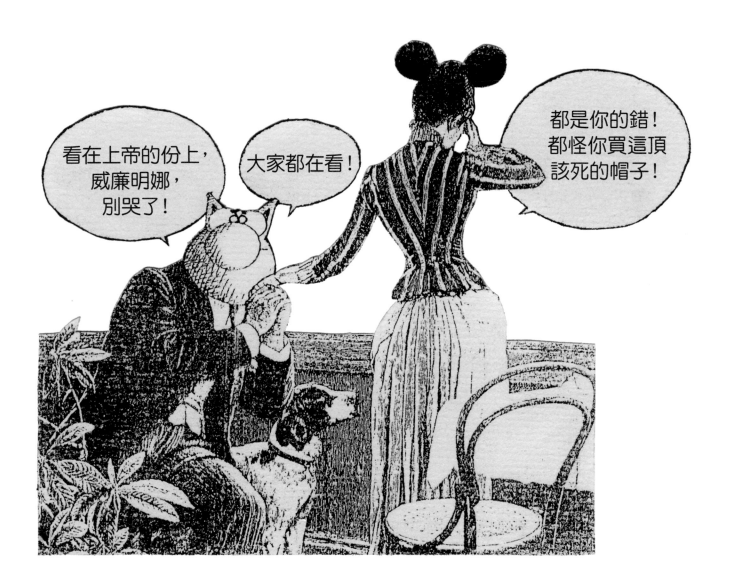

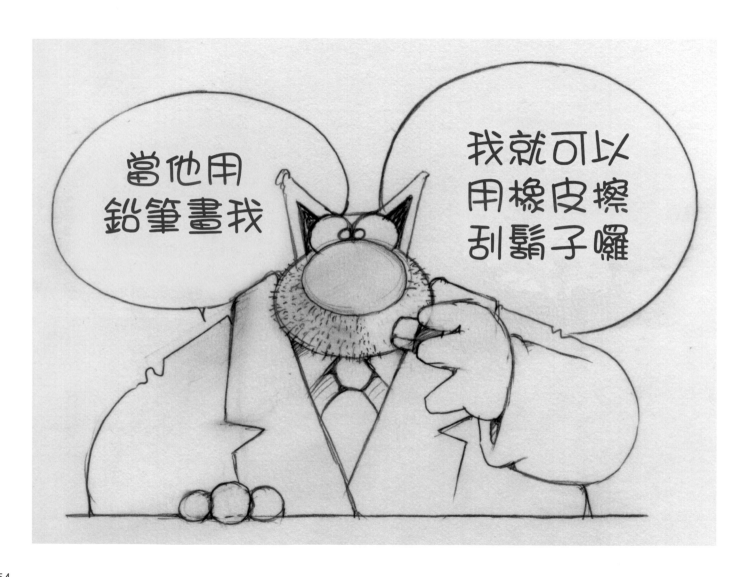

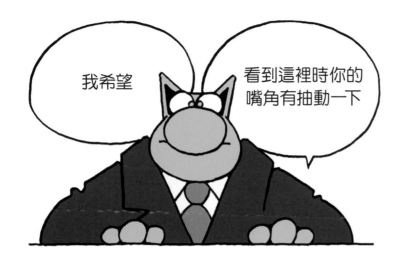

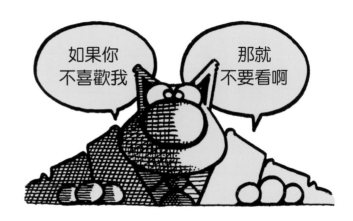

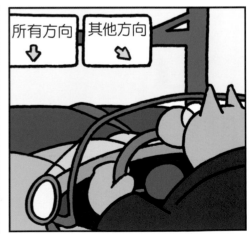

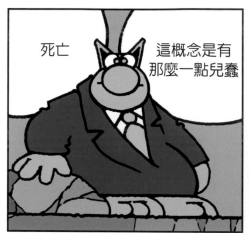

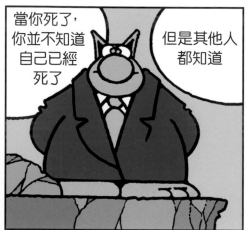

20堂瑜伽課

1. 菊花坐姿

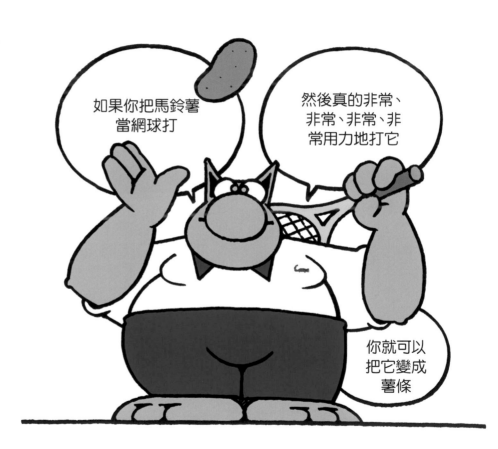

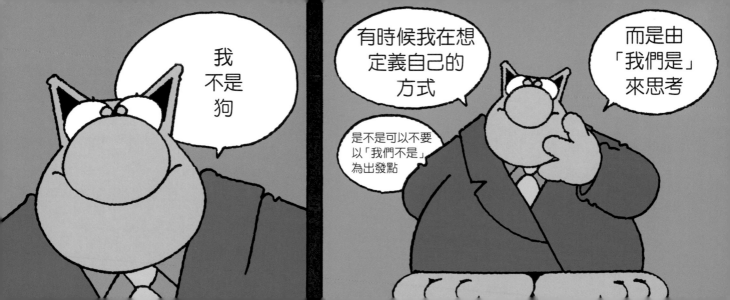

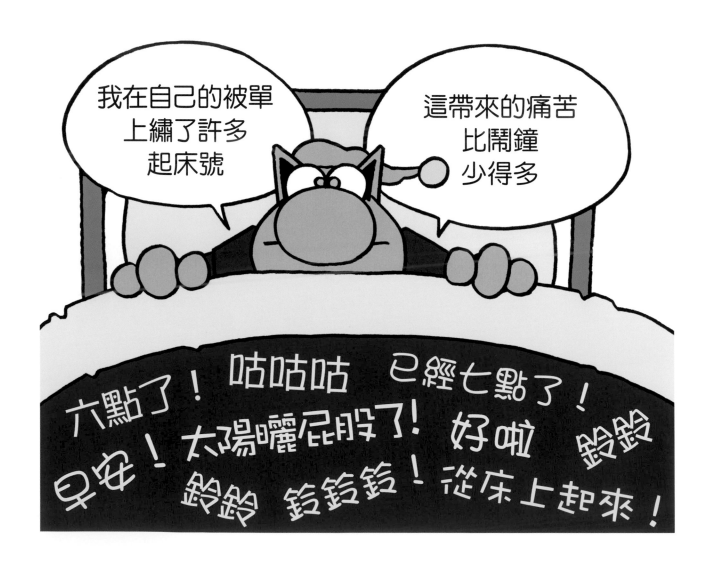

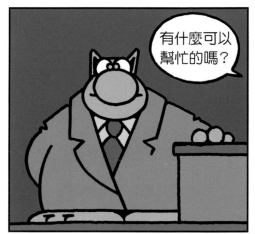
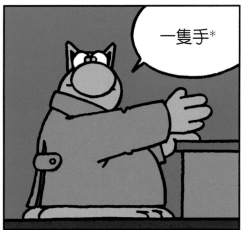

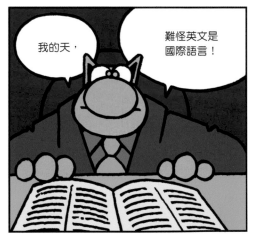

*A hand 在英文中有幫忙之意。

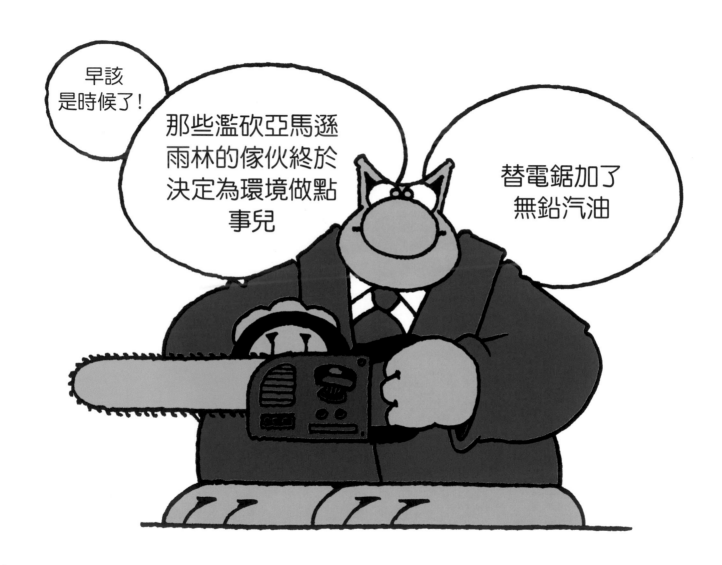

64

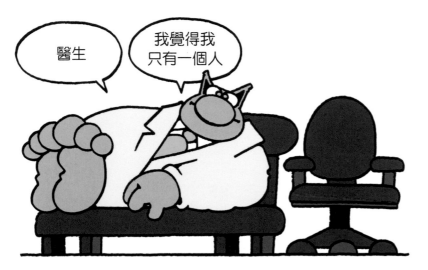

瑞士湖魚 *

*瑞士多年來以農牧業為主，牛鈴為
瑞士文化中不可或缺的象徵

米羅的維納斯
（斷臂維納斯）
—

空中飛人

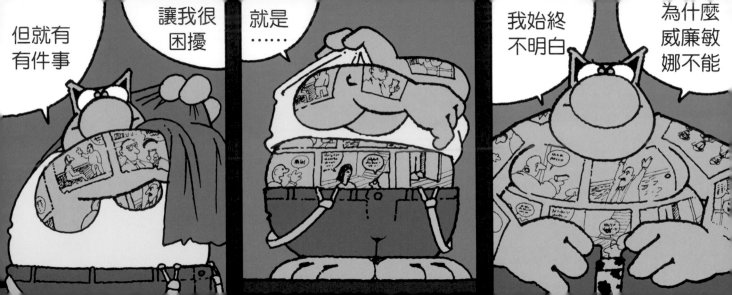

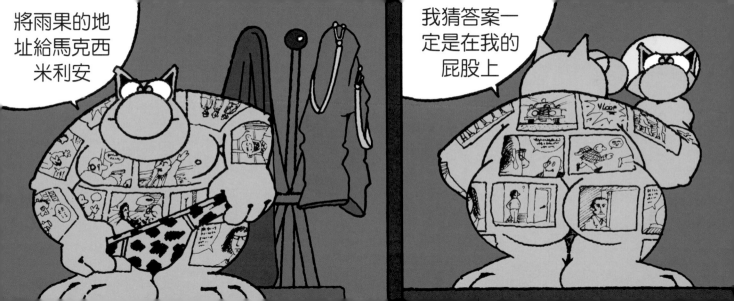

內在美
小姐
— 2014 —

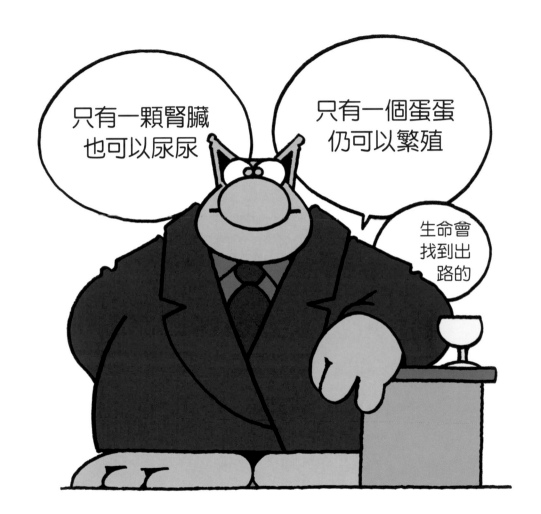

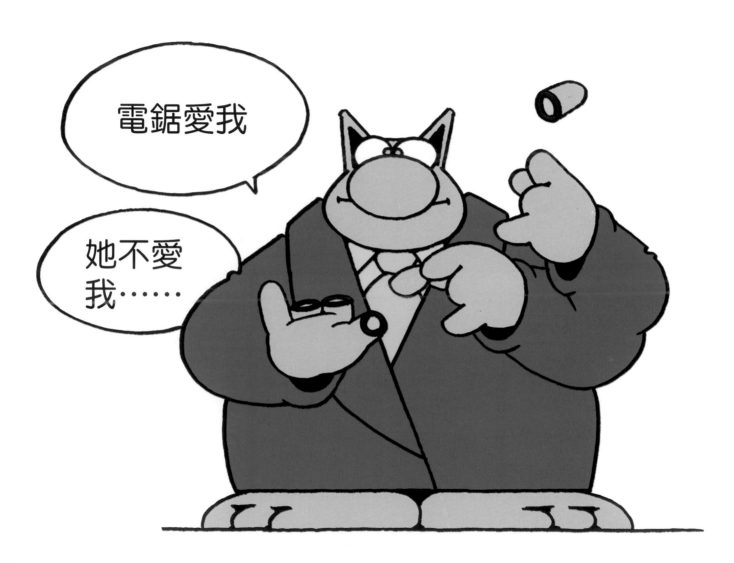

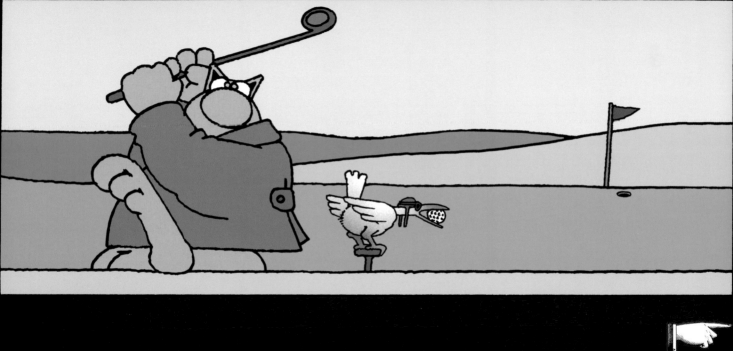

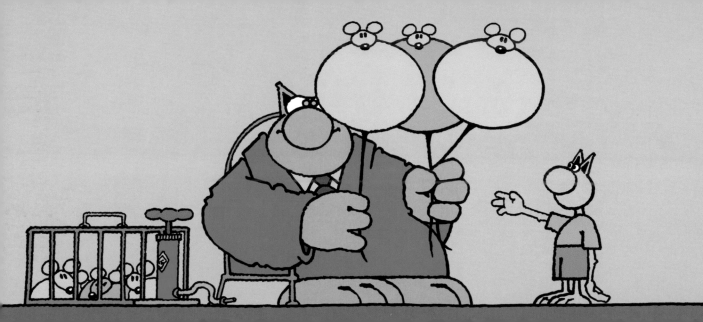

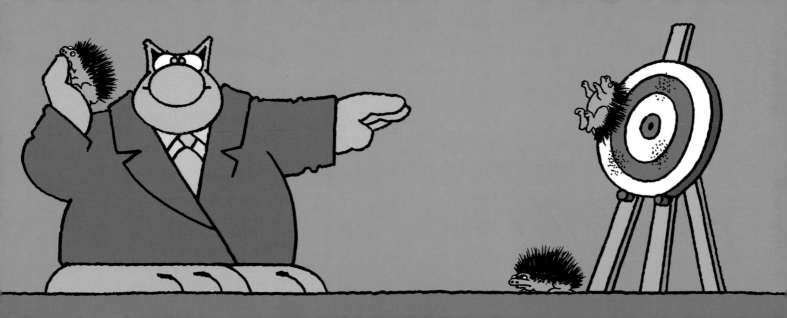

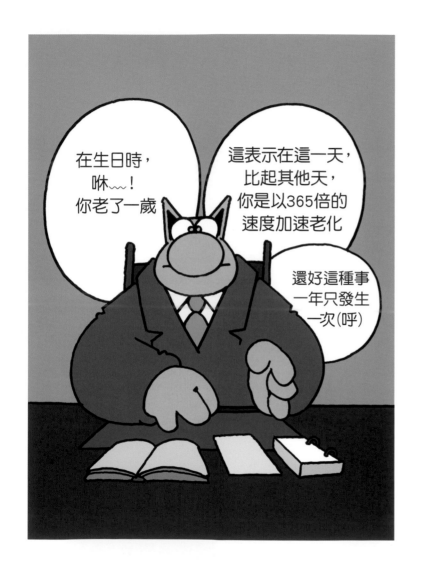

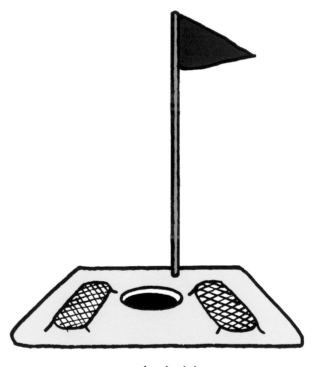

安卡拉
高爾夫俱樂部裡的廁所

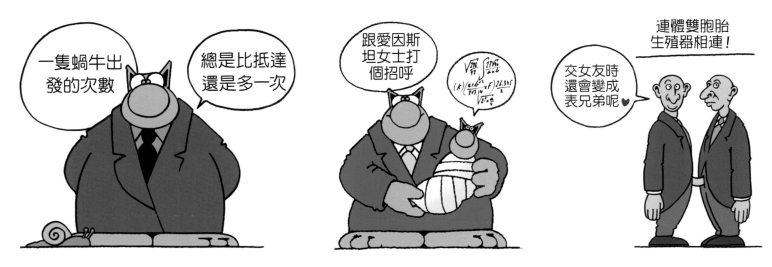

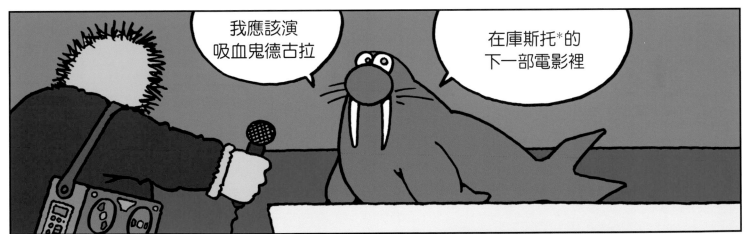

*庫斯托（1910－1977）法國探險家、攝影家、
電影製片人、海洋生物研究者

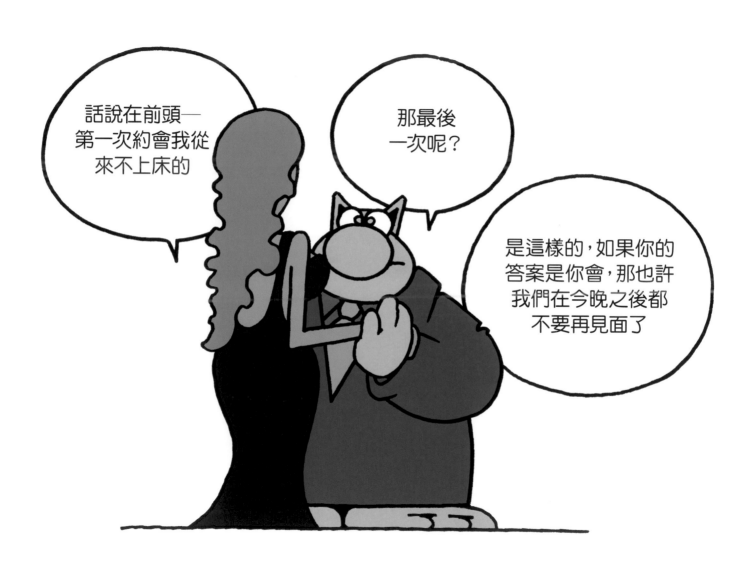

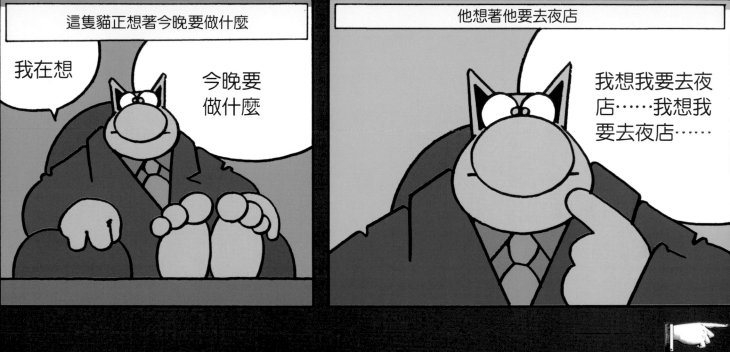

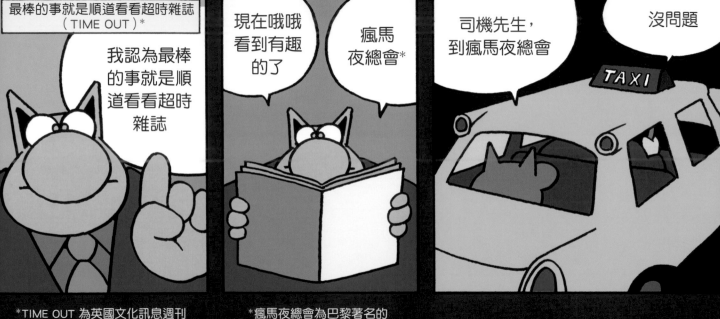

*TIME OUT 為英國文化訊息週刊

*瘋馬夜總會為巴黎著名的
上空秀夜總會

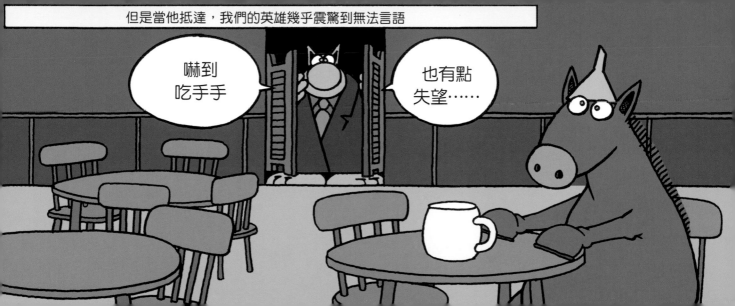

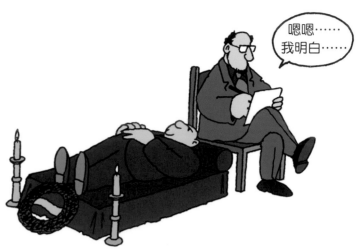

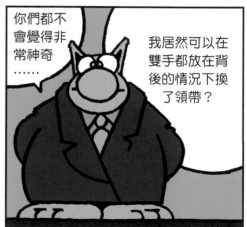

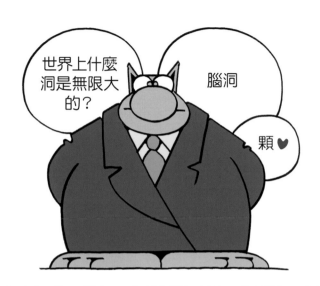

世界上什麼洞是無限大的？

腦洞

顆 ♥

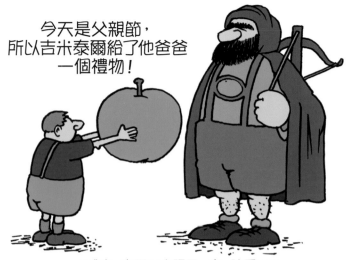

今天是父親節，
所以吉米泰爾給了他爸爸
一個禮物！

*威廉·泰爾又出現了一次，請看P.21

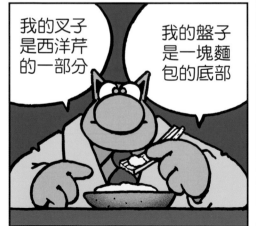

我的叉子是西洋芹的一部分

我的盤子是一塊麵包的底部

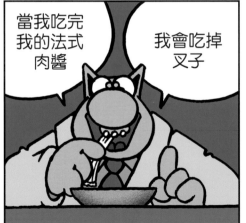

當我吃完我的法式肉醬

我會吃掉叉子

然後吃掉盤子

這非常實用，就像我太太會喝掉廚餘水一樣

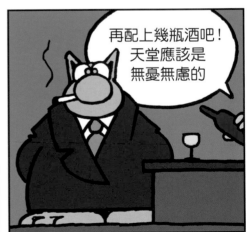

最後的
摩根戰士*

最後的摩根戰
士旁邊的人

最後的摩根戰士
旁邊的旁邊的人

最後的摩根戰士
旁邊的旁邊的
旁邊的人

……還有其他
三個朋友

*1992的美國電影〈大地英豪〉關於1757年英法為爭奪
美洲殖民地及原住民族摩根族的故事。

文化驛站 12
喵！我是貓大叔
LE CHAT

作　者	菲利浦·格律克 (Philippe Geluck)
譯　者	林欣誼
編　輯	張靖峰
封面設計	劉秋筑
內文排版	劉秋筑

發 行 人	顧忠華
總 經 理	張靖峰
出　版	沐風文化出版有限公司
地　址	100台北市中正區泉州街9號3樓
電　話	(02) 2301-6364
傳　真	(02) 2301-9641
讀者信箱	mufonebooks@gmail.com

總 經 銷	紅螞蟻圖書有限公司
地　址	114台北市內湖區舊宗路2段121巷19號
電　話	(02) 2795-3656
傳　真	(02) 2795-4100
服務信箱	red0511@ms51.hinet.net
印　製	龍虎電腦排版股份有限公司
出版日期	2019年2月初版一刷
定　價	280元
書　號	MA012
I S B N	978-986-95952-7-8（平裝）

菲利浦·格律克 專頁

沐風文化粉絲專頁

LE CHAT © GELUCK, 1986
Complex Chinese language edition published by arrangement with Salut! Ca va ?
SA/NV, through The Grayhawk Agency.
With the support of the Wallonia-Brussels Federation

◎本著作物係著作人授權發行，若有重製、仿製或對內容之其他侵害，本公司將依法追究，絕不寬貸！
◎書籍若有倒裝、缺頁、破損，請逕寄回本公司更換。